CONTENTS

時間：**2022 年 11 月 28 日 14:00-18:00**
地點：銘傳大學基河校區
現場協助：黃瑋庭、劉志鴻、林望之
文稿協助：游筱嵩、劉志鴻、黃瑋庭、林望之

引言
徐明松

很高興各位能出席座談會，協助我們更細膩地了解九套施工圖的精彩之處。我想這是第一次臺灣的出版社以建築施工圖圖集的方式出版此書，為了增加書的可讀性，我們安排了此座談會。

　　當然，要感謝賴明正老師居中協調與聯絡，陳玉霖與陳冠帆老師都是遠從高雄、臺南來，王中胤老師更是考完建築師高考就全力為我們解讀分派到的兩套施工圖。總之，再次感謝各位在百忙之中參與我們的活動，相信我們所做的工作是為臺灣建築文化留下一份可滋養社會的文化資產，來者願不願意分享，或以何種形式分享，這是年輕世代的選擇。我們只是在各自的教學工作之餘，為社會做點事。●

◆ **說明：**以下文中所標示的圖號，係對應圖冊中該篇該圖片的圖號；若是別冊的用圖，則以羅馬數字系統另行編號。

主講人

賴明正

關於主講人

· 美國筑里大學建築 學士
· 美國哥倫比亞大學建築暨都市計畫 碩士
· 構見工設計制研 主持人
· 強安威勝股份有限公司 執行副總
· 淡江大學建築系 兼任副教授
· 實踐大學建築設計學系 兼任副教授
· 曾任職大葉大學建築研究所暨空間設計
　學系 專任專技副教授

PART ONE

引言

我認為結構、空間、機能，是施工圖的三大範疇，好的施工圖缺一不可。施工圖永遠是一面照妖鏡，事務所的水準，都可從施工圖的呈現看出，不管大牌、小牌，或有名、沒有名的建築師，都在這一面鏡前真實呈現出建築上的工藝。

我認為施工圖裡還包含建築史家弗蘭普頓（Kenneth Frampton, 1930-）講的外表象徵層面（Representational）跟構造技術層面（Ontological）的整合，在施工圖裡面，這兩個層面會一直互相碰撞，我甚至認為需要一種傻勁，才能成就「非標準答案」。施工圖就是要看到那個過程中的碰撞跟張力，才能發現構築的獨特性。

新北八里
聖心女子高級中學
圖冊 099—126 頁

這張全區配置的施工圖（fig.1）很有意思，可以看到等高線，看到它們往外蔓延，像蛇一樣的建築物，可惜最後蓋出來只有第一期工程（fig.2）。但還是可以看到整個狀態是跟地形搭在一起，創造屬於它與自然的新地景，人造的地景跟自然的曲線相互融合。

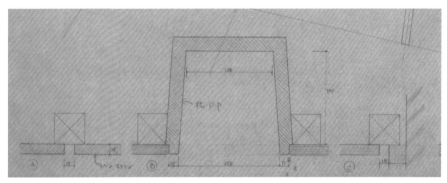

fig.20 局部擷取：餐廳天花板局部大樣圖。

再來，這個案子最核心的就是扇形餐廳 (fig.13)，是一個承重牆（Bearing Wall）系統的扇形幾何平面，然後以反樑系統來處理屋頂的結構與美學。我覺得最有趣的就是要研究與設計一個扇形的或是類似比較有機的現代建築的時候，你的施工圖軸線的命名就很重要，可以透過剖面將空間序列交代清楚。

餐廳的天花平面圖 (fig.20 局部擷取) 特別有趣，下面的剖面大樣圖，他有交代ABCD，把天花平面該剖的地方都剖出來。舉個例，就是他有鋪木頭、類似楔口的板，他畫在這個地方，有脫開，有溝縫，有點像在處理室內，而且有凹槽，有藏燈的地方，每個細節都畫得很清楚。我們不得不佩服，日本在五、六十年前就已經很要求這些圖面，很系統化地在談這些事情。

而餐廳的空間 (fig.J) 是一個非常有機、聚合性的幾何造型，分間牆都恰如其分地產生節奏與律動。

另外，我一直很強調的是幾何的放樣點 (fig.13)。我不知道在座的各位專家，認不認同我的看法。臺灣的施工圖很麻煩的，就是幾何放樣（Geometry Setting Out）。它代表建築師如何思索蓋房子這件事，像我常看施工圖，以前的經驗是我一年大概平均要看五十到八十套，甚而破百的施工圖，我經常問同事，我要找那張初始幾何的 Setting Out Plan，就是我們講的幾何放樣圖。大部分都有點小失望啊，包括很有名的建築師從來不提供這樣的資訊。但是這棟五十五年前的建築，很驚人，角度、方位、標註，從 A 放樣到 B，還是從左到右，寫得清清楚楚，表示說有經驗的工班或營造廠看到這套圖，就不用問太多。

目前我們臺灣遭遇到施工圖跟實作上的問題：第一個是圖也不是特別清楚，或是故意不清楚。第二個是，工班也看不懂圖，他會問，一直問、一直問，好的還會問，不好的就直接做了。建築師因為圖不清楚，你跟他爭吵也很辛苦。從丹下的平面圖，我認為這個應該不是太簡單的幾何放樣，而那個年代的營造廠，要放樣這棟建築其實不是很容易，尤其是有高程的坡地。

另外這張餐廳窗戶的平、立面圖 (fig.22、i)，還有繪製立面展開圖。牆面與開窗的設計，牆還做漸變，窗還可以開，它裡面其實有溝槽，有細部，還有放燈或是水管。只要去聖心女中的時間剛好，經驗到很有品質的光，看到會很感動，這個才叫作設計，不只是為了施工而施工，是為了一種美，我覺得是為了尋找一種精神性而做。或是我講的空間、機能、結構三位一體的呈現。

這是餐廳屋頂平面及剖面圖 (fig.21)。大部分的人去聖心這個餐廳，都沒有機會到屋頂，我上去過好幾次，可看到屋頂反樑，還有防水、洩水坡度與排水怎麼做，這個圖就在交代這些事情。還有樓板跟它外邊這個出挑的狀態。這個扇形的結構分間牆怎麼去展開，圖面交代很清楚。那個年代沒有3D，就透過2D的投影圖學，來表達這個事情。

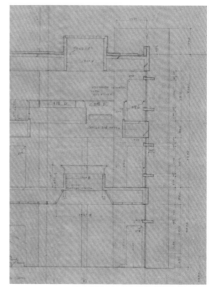

fig.5 局部擷取：修道院樓梯間挑空剖面圖。

這張南棟剖面大樣圖 (fig.15) 的設計密度非常高，基本上有心人光讀這張圖可以停留三、四十分鐘，搞清楚它在畫什麼，是很棒的經驗。可以看到高架地板怎麼跟窗做收，甚至還有自然通風的考量。

修道院梯間的剖面圖 (fig.5 局部擷取) 也非常精彩，就是我前面說的外表象徵層面跟構造技術層面的整合。就是這個開口，圓的，然後在一個大的、不規則的形狀，上面還有一個圓的天井錯開。

修道院梯間的平面圖 (fig.4)，一樓可以看到上層挑空的虛線。這裡有一座

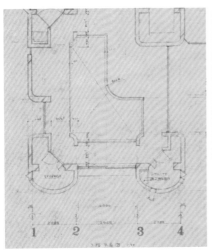 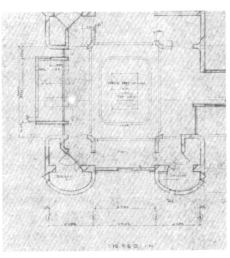

fig.I：
修道院塔樓三層平面圖。
左圖：現況的版本，繪製
日期 1966 年 12 月；右
圖：較早的版本，繪製日
期 1966 年 11 月。

樓梯。剛剛那步道是從二樓進來，從一通道進來，這是二樓，開洞的地方，然後上面有頂蓋。

可是這一張圖很奇怪 (fig.I)，不知道有沒有看錯，它比較模糊。開的方式不太一樣，但明明是同一空間，同一座樓梯，同一個位置。所以我大膽懷疑，這一個可能後來沒有被執行。放大兩張比對，發現它的日期不同，一張好像是 66 年 11 月，另一張是 12 月。這兩張圖都被收納在圖檔裡。這是一個有趣的發現。不過我覺得，後來 12 月調整的施工圖，即付諸執行的版本，比較好。它空間跟空間之間的區隔不大，施工圖的圓跟不規則幾何。一樓看到的就是這個洞，然後再來二樓、三樓，剛剛提到的不規則開口 (fig.h)，然後最上面會看

到圓形天井。上面還有一個燈，早期他們很喜歡嵌玻璃磚，這是從歐洲傳過來的，現在很少見了 (fig.II)。

另外修道院祈禱室剖面圖也有幾個小發現 (fig.6 局部擷取)。原來施工圖下面畫的是缺角的，實際上，我去的時候好像沒有，施工圖跟真正完工的好像沒有 match。這個地方是剖開中間有挑空

fig.II：修道院樓梯間天井，自下往上望。

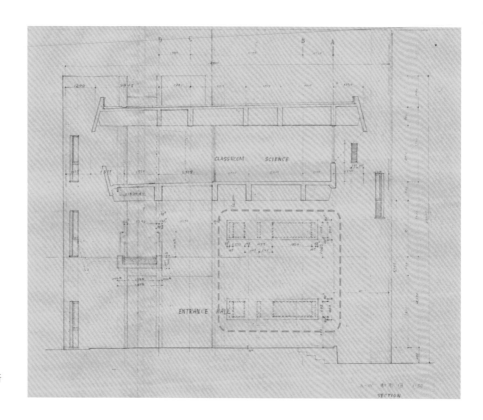

的空間，就是修道院入口的挑空空間。另外一個值得注意的，它的虛線是在表達立面上浮出的量體。一般人沒有經驗，其實看不大懂這個虛線，但很有趣，因它後面還藏了窗戶。

這是屋頂剖面大樣圖（fig.17 局部擷取 1、2），樑與屋面在圖上是三角形的脫縫，但

現場直接接了。

所以，你看他其實是在談這個事情，他從 1/400、200、100 一直到 1/3、1/5 甚而 1/2 都有控制。這就是我們在學校教書很痛苦的地方，同學好像掌握到 1/400，但掌握到 1/200 就有點困難，1/200 到 1/100 那整個味道就

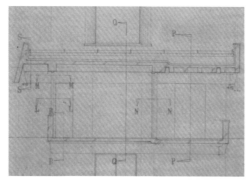

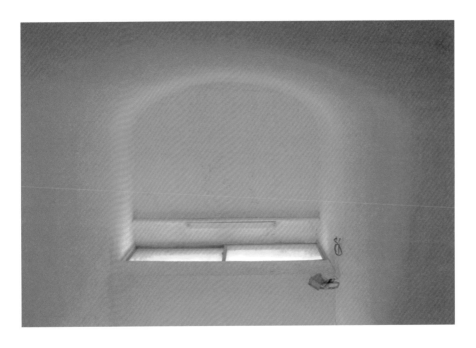

fig.III：樓梯塔樓光影。

跑掉了。越朝真實的比例，或往越大的 scale 邁進的時候，就是考驗我們的建築教育。

另外，不知道是不是有趣的發現，是牆面分割，他在做立面洗石子的時候，有分割縫 (fig.f)。但當初圖面好像沒有交代，可能漏掉了，沒有被畫出來。

這張樓梯塔樓的圖 (fig.7、III)，是最後一張，我自己很喜歡這個空間，非常乾淨，光打進來很漂亮。應該好好維護，會更好。看施工圖，只是個樓梯間的挑空而已，這種做法雖然在很多地方都可以看到，如中原大學的建築系館，或在柯比意也有類似的做法，但丹下構築的獨特性還是可清楚讀到。

臺北南港中央研究院
舊美國文化研究中心
———————————圖冊 151—174 頁

王秋華、古德曼的中央研究院舊美國文化研究中心施工圖與丹下健三的聖心女中施工圖，有不一樣的風貌：後者設計密度超高，表達超多資訊；前者則是精煉，我稱為「夠用的施工圖」，應有的資訊皆有交代，若真吹毛求疵，設計團隊也有繪製滴水線的位置！

1　徐明松老師補充：目前我知道他們事務所的分工是，大部分造型是古德曼設計，王秋華擅長處理平面空間布局。我個人認為造型方面，王秋華應該滿尊重古德曼先生。

這個案子是 1972 年，比剛剛丹下的案子又晚了幾年，可是也沒有差太多。丹下是五十一歲設計的。王秋華開始設計時也四十五歲了，也算是一個很成熟的年齡。更何況還有更資深的合夥人古德曼先生。[1]

這張是舊美國文化研究中心初步設計的透視圖 (fig.1、2)，共有兩張，應該可以辨識差異。而方案二 (fig.2) 比較接近現況，我個人非常喜歡建築量體跟入口的關係。另外，構造上也夠清楚，甚至看到這支滴水管 (fig.2)，這個「吊」的手法與整體造型漂浮的意象一致。今天很多建築師會把滴水管藏起來，可是那個年代會把它暴露出來，有一點粗獷主義的味道。不過實際完工的滴水管比透視圖細得多，我覺得力量、姿態就不一樣，這麼細我會覺得不如不要。此外有意思的是，滴水管出挑得很遠 (fig.17)，都不怕晃動嗎？照理會有防吹壞的設計，可能做一個套圈把它固定住，但圖紙上沒有交代這個事情。

王秋華應該對微氣候有深刻的理解，例如，西向立面為解決西曬問題而設計斜遮板，以致小側窗的開口朝北向 (fig.8)，很精彩！有意思的還有，四向立面是不同的表情 (fig.4、5、12)，除非很愛做設計的人，或是善於做造型的人，以及關注微氣候，才可以將四向立面都做不一樣的處理。

其中一套初步設計圖 (fig.3-7)，我不會稱它為施工圖，它是有趣的小品，設計團隊有清楚交代設計、空間，以及構造、結構系統，我覺得很精準、很棒。

圖紙上可見，是一個非常四平八穩的平面，中央演講廳作為空間核心，四周圍繞的是入口、研究員研究室、辦公室、會議室、服務性空間，是很精煉的平面圖。而對照施工圖 (fig.8) 可以發現空間中所有的柱都是擺正的，唯有西側研究室靠斜面遮陽板的柱是有轉角度，接近 45 度，有點像陳其寬設計的東海大學藝術中心，柱子也是轉正 45 度。連帶到地下室、基礎也轉了角度。而基礎結構的平面圖 (fig.10) 讓人驚訝地發現，在那個年代，地樑、獨立基腳、聯合基腳可以這樣組合配置。基礎平面，我懷疑應該是臺灣人配置的，看得出來應該不是美國人配的。

再來是屋頂，我個人也常關心。我覺得學生、實務界、包含我自己，大家都很用心畫平面圖、剖面圖、立面圖，但畫到屋頂就沒力了。而這個案子做到屋頂也沒力，可以看到這一套的屋頂平面圖 (fig.11)，雖陽春但清楚地表達足夠的資訊，不過對我而言仍是稍嫌可惜，看不出傾斜方向，僅繪製高程記號。

關於鐵件的設計，不知道是不是我漏掉，沒有看到對應的細部設計圖，如東側的遮陽板 (fig.j、IV)；逃生梯的扶手 (fig.V、VI)，轉角的鐵件可以這樣折，有這些細節的大樣圖，這個案子會變得更精彩！[2] ●

2　徐明松老師補充：逃生梯的扶手也很精彩，是全鋁製，構件組織的方式很特別。

fig.IV：遮陽板鐵件細部設計。

fig.V：逃生梯一景。

fig.VI：逃生梯鋁製扶手細部設計。

主講人
王中胤

關於主講人

- 文化大學建築暨都市設計 學士
- 英國巴特雷建築學院都市設計 碩士
- 張哲夫建築師事務所 營運長
- 文化大學建築及都市設計系 兼任教師

PART

TWO

引言

討論這兩個案子時，我會從施工圖的幾個課題，也就是我認為比較困難的地方來思考。那個年代因為物資相對缺乏，施工技術還在進步的狀態，兩個案子各自選擇完全不一樣的構造，但在各自的建築類型中都是突出的。

舉例來說，凌霄寶殿是最早幾棟用RC構造蓋廟的先鋒，在那之前，所有的廟宇一定是單層，比較像合院式，為木構造，屋頂可能是瓦，然後有一些泥塑，大抵是這樣的做法。因此某種程度上，凌霄寶殿是很特殊的先驅案例：做了多層次的三層樓，並以RC構造取代木構造。在那之後，大家開始將此做法標準化，也隨之出現相對的產業，包括預鑄的斗栱、欄杆等構件，應該都是在這時出現的。

國父紀念館也很特殊，它的空間中間有一個很大的挑空，兩邊壓扁。事實上這個很大的挑空空間，在那個年代若用RC去做，會很辛苦。另外，國父紀念館在預算上遇到困難，所以它有很多工程都是分包，包括鋼構、混凝土、窗等，全都是分開的，建造時間才會那麼久。但這個情況可能在設計過程中就已經知道，所以把這些界面設計得很簡單：材料種類不多，甚

至屋頂板是用預鑄的。很多的介面連結，設計時就已考慮得很清楚。在一個很乾淨的、非常現代主義的做法下，這些設計顯得非常合理。

臺北木柵指南宮凌霄寶殿

圖冊 079—098 頁

我對這樣的建築通常比較沒有太多感應，但到了現場滿驚喜的，發現不管型態或者比例，它跟後方山頭的整個木柵地形相當驚人地融合。

我們知道，廟宇的營建系統和一般營建不同，廟宇更多是靠工匠，靠經驗，而不是靠很精準的工程圖來做。在當時，較少用 RC 構造蓋廟的經驗，凌霄寶殿是先驅，因此本套施工圖面臨的首要課題是：必須創造一個新的製圖邏輯，把工業化標準的施工圖做法，導入相對以工匠為主的建築類型。第二，廟宇建築須保留很多工匠的創作彈性；也就是說，建築師大概只能完成百分之七十五到七十五，剩下的要留給工匠去完成。這個部分該怎麼樣在圖面上明確標示？對此李重耀建築師處理得很高明。第三，大量重複的藝品，像斗栱、花籃，以前這些都是以木構造製作，怎麼樣同步配合 RC 系統達到工業化（標準化）？第四，如何設定結構高程，怎麼做斜率變化，以再現傳統木構造屋頂造型？畢竟以

RC 來說，做斜率變化很多其實是工程面的事，到現場的做法也和木構造完全不同。第五，廟宇的內裝神龕，也是非常大的項目，以往是以木構造結合，變成 RC 後如何去定義？以及樑柱的彩繪另外，在施工圖上要如何定義？

———

我們來看凌霄寶殿的圖，注意到左上方有個備註（fig.1 局部擷取）。事務所都很重視一開始的備註，因為它有點像我們

fig.1 局部擷取：工程附註

會寫的工程備忘，說明案子的圖裡面有哪些是重要的事情。這個案子特別的是，尺寸全都是用文公尺，是魯班尺的系統，跟我們一般用公分、公釐完全不一樣。所以這個備註一開始就告訴你：要怎麼去讀這個圖，用什麼做單位，甚至做了一個比例尺對照，因為這個尺寸規制對廟宇建築很重要。我看李重耀建築師的專訪提到，他的尺寸都是有「字」的。可見他非常懂得蓋一間寺廟最重要的事情是什麼。

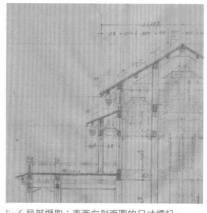

fig.5 局部擷取：東西向剖面圖的尺寸標記。

fig.I：二樓月門一景。

首先，看他的南向立面圖 (fig.4)。李重耀建築師是在日治時代受教育的，就讀私立開南工業職業學校，屬於日系施工圖的訓練。日系訓練對圖面繪製精細度的要求很高。這張立面圖，雖然沒有標示太多尺寸，但說明了後面山勢（與建築）的整個關係，包含駁嵌。

剛提到本案高程定義的困難，因為不是木構造，這些尺寸必須要靠模板、靠混凝土直接做出來；所以比較詳細的尺寸，都是定義在剖面圖 (fig.5 局部擷取) 內。

fig.II：廊道一景。

比較有趣的地方是，這是臺灣第一次有人做複層的廟宇，最重要的神龕位置在二樓以上，因此神龕的藻井形成一個幾乎有三層樓高的高聳空間。二樓和一樓有很相似的地方，是高程

的變化。一般來說，二樓不會處理到這麼多的不同高層類型。但我實際去了現場後，發現二樓做得很像一樓，甚至相比之下，二樓包括周邊迴廊的空間品質更好。像這個月窗 (fig.I、II)，樓梯上來後又爬三階，然後繞過迴廊的周邊。因為後面和山體非常靠近，整個氣氛非常好。

看主殿東西向剖面圖上更進一步的細節 (fig.10 標註1)。這也呈現出日系施工圖很重要的特徵：採矩計圖的做法，以剖立面把剖下去的所有東西通通表現出來，包含彩繪如何表達，神龕的系統怎麼跟 RC 結合，怎麼去吊它，如何用 RC 擬真仿木構造的曲度，所以在每一個不同的變斜率都必須有小樑去作轉換。然後，前面的斗栱，是以填充材料填入 RC 框架；我覺得這滿符合當時普遍的做法，也就是把藝品和牆

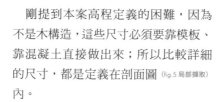

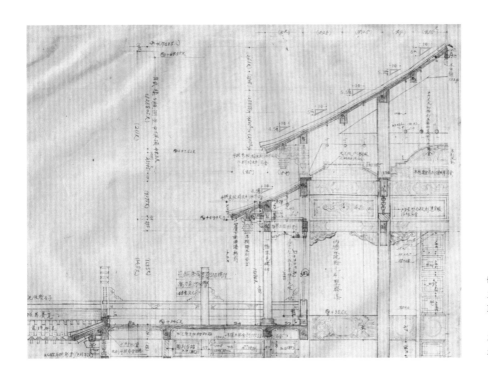

fig.10 標註 1：
主殿東西向剖面圖局部擷
取：清楚地交代屋頂曲率
（藍綠色實線）、斗栱作
為填充材（黃色）及天花
板形式（藍綠色虛線）。

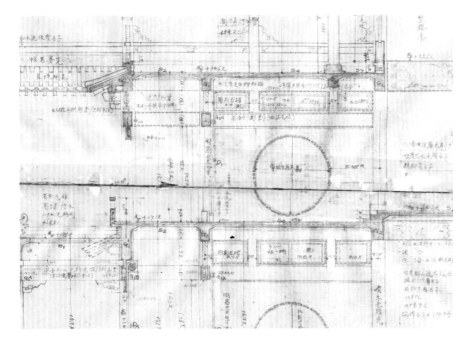

fig.10 標註 2：
主殿東西向剖面圖局部擷
取：標示石堵（粉色）與
彩繪（藍綠色）的位置。

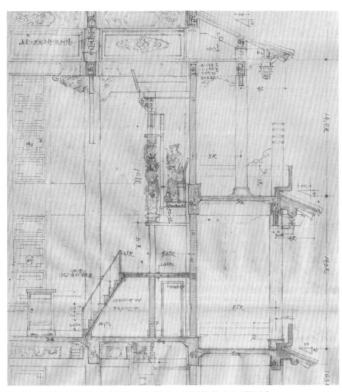

fig.11 標註：主殿東西向剖面圖局部擷取，說明牆是磚砌（粉色）。

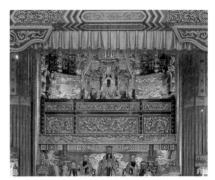

fig.III：主殿二樓神龕現況。

1 徐明松老師補充：據李重耀的兒子李學忠告知，凌霄寶殿是採鋼筋混凝土與木構混合：大架構使用鋼筋混凝土，細節使用木構。

填入分成兩個系統。即便是像廟宇這樣的建築物，這樣的工法還是很重要。

接著看下方的空間（fig.10 標註 2）。粉色框是石堵的部分，藍綠框部分則涉及彩繪。石堵部分則留空下來，讓工匠現場去填入他們的創作，這些空間標識也以非常施工圖的方式呈現，成為很棒的系統。這張東西向剖面圖（fig.11 標註）則是將內部神像的部分交代得非常清楚。標註粉色色塊的部分是填充進去的 1B 磚，所有的牆系統都是以磚牆砌的，而非木作。

上圖是神龕的照片（fig.III）。這類的建築物比較不容易看到表裡的關係，尤其大部分結構／內牆都會被裝修遮起來；而這些裝修百分之百是工匠的創作，建築師能著力的相當少。但是（結構與裝修）終究還是有尺寸、模距的關係，所以建築師一開始就要設定好。像建築的屋頂（fig.12 局部擷取），其實現場狀況也和圖完全不一樣，這個屋脊線上方在圖面上完全空白，但現況有很多泥塑在上頭（fig.f），很漂亮。可以理解當時斗栱可能是預鑄的[1]，但做起來還是滿辛苦的。可能是時代的因素，現在臺灣相關產業已進步到可直接預鑄

fig.12 局部擷取：圖上屋頂並未繪製泥塑。

整個廟，也就是，可以買好整座預鑄的廟。顯然這是一個永遠不會隨著時代簡化的傳統。

接下來這張南北向剖面圖是內部兩個不同建築物之間轉折的結合部位 (fig.14)。與一般日系施工圖相比，這張圖更像是一幅工筆畫。就我看來，李重耀先生幾乎是同時去思考建築物的形，和建築物內部的彩繪設計。我不太確定的是，是他本身對這東西就很有研究，還是事務所裡可能有某些人對彩繪非常專精？所以，這應該不能只稱為施工圖，同時應該也是設計圖，非常鉅細彌遺。這些設計到現場，要怎麼放樣？其實是設計的意向為先，再由工匠順著這個意向去發展，這是在一般偏現代主義的施工圖集中，不容易看到的有趣事情。包括這些很密集的高程變化，確實也帶來很有趣的空間體驗。

再來是正殿神龕（設計）的部分 (fig.17)。繪製正殿斗栱大樣圖的過程中，應該不會覺得自己在畫施工圖，因為已經像在畫畫一樣，從排版來看也都滿藝術性的。作為一個設計，它並沒有標示出很明確的放樣點，但我覺得這就已經構成設計意向上很重要的表達。對照現在實際的狀況，儘管一定裝修過很多次，但是架構上跟圖上還是差不多。

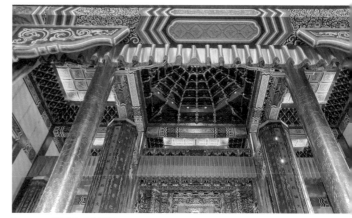

fig.IV：二樓正殿天花現況。

藻井 (fig.IV) 我去了現場，回來又看了圖面，但一直沒有找到這個螺旋。可能是後來因太難做而捨去，或是簡化後就變成比較屬於傳統式的藻井做法。

南向側殿圖畫的是旁邊附屬建物的兩個鐘樓 (fig.15、16)。這個表現也滿棒的，它的正立面該有的元素都有，是很明快的剖面，這是一個剖立面（表達）構造狀態，表明鐘怎麼固定，和這些構造之間的關係。所以在施工時，不太可能會有施工廠商說「這樣不知道要怎麼樣做」，因為圖面資訊交代得很清楚。但有很多地方還是滿玄的，像翹起的屋脊線，究竟在現場該怎麼去拿捏？還是得現場調控。

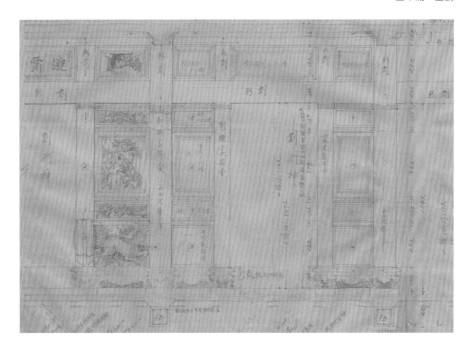

fig.19 局部擷取：一樓正面牆清楚交代彩繪、石堵位置。

　　彩繪大樣圖也是我覺得滿瘋狂的一張圖 (fig.18)。把樑的彩繪做成非常大比例的立面表現。包含每一個彩繪應該用什麼顏色，標得一清二楚。畢竟這是一張黑白的圖，顯然他應該有彩色的資料用來測試這些顏色，這張非常令人印象深刻，我非常佩服。再看一樓正門 (fig.19 局部擷取)，中間進門的空間上寫著「畫門神」，沒有實際把門神畫出來，因為那就是師傅現場要畫的。旁邊的這些石堵 (fig.20 局部擷取)，就是剛才

講到需要填充的部分，大概有些範例；他標的方式基本上有點像門窗表的表現方法：這個編號要放什麼人物，尺寸多少。這太厲害了，這麼考究的東西，廟方不找他要找誰！

　　我實際在現場，很多東西和圖面滿接近的。至於瓦、脊、鴟首、脊獸等每一個構件，都是標準元件，最後要跟 RC 固定在一起。

fig.20 局部擷取：二樓正殿牆石堵明細表。

fig.V：二樓正殿雲紋裝飾，透空設計增加採光與通風。

包含這種雲朵狀透空的設計，可見於戶外欄杆 (fig.h)，及室內樑下 (fig.V)，光線會漫射進來，整個空間非常通風，我沒有注意過可用這樣的方式處理採光和通風，滿舒服的，推測也是預鑄。

臺北國父紀念館

圖冊 127—150 頁

整理這兩套施工圖的時候，深感資訊量差異實在太大。前面摸索李重耀建築師的施工圖，因為有很多傳統工法，甚至一些表達方式非常細，包含術語其實都不一樣，真的不太容易消化。然後到了王大閎的國父紀念館，這個轉換感覺像是：本來看著一幅密密麻麻的清明上河圖，突然間抽象化，差異很大。但是，或許是現代建築的魅力：在圖面表達上不瑣碎，但空間的力道跟分量卻很重，好比周邊的欄杆，它的元素真的很少，是非常密斯

的一棟建築物。

國父紀念館是太經典的建築。如果回到當時，思考這些施工圖的課題，比較重要的有以下幾點：第一，採用 SS 造加 SC 柱，柱子中間是圓鋼管。不太確定當時有多少案例這麼做，但本案應該還是相對特殊的構造，因為我知道它的鋼構是日本公司承攬的。第二，雖然有些裝飾已被簡化過，但屋簷的一些特殊部位仍保有大尺度的裝飾性輪廓。第三，屋頂曲率的高程放樣定位，應該是設計施工上重要的事情。第四，由於必須採用分期的發包施工，所以怎麼樣在構築的時候減少它的介面，會是在畫施工圖時就有所考慮的事。以及第五，超大型不規則屋頂的排水規劃。

現況方案其實跟王先生原本的方案是異曲同工，因為可以看到後面有一些像肋狀的結構在原始方案中是**翻過來**的，現在是把它 upside down（上下**翻轉**），所以某種程度上，現況還是有些裝飾性的妥協。再來，它的正面性非常強，包含前面的迴廊，如果從一定的尺度來觀看，看到的元素並不多，只有這三點：柱廊、下面的迴廊、上面的屋頂。牆的部分，只是一個填充、區隔空間的作用。中間目前國父坐的正廳是一個重要的入口。

而迴廊 (fig.10) 僅用這麼素雅的幾張施工圖，就能夠把它表達得非常清楚，包含它的水平狀況、有點像美人靠的內凹構造。另外，一樓跟地下室是脫開的，現場去看發現大部分都被遮掉了。一般來說，現在除非是做隔震系統，不然大概不會做這種上下脫開的。所以我也好奇，是不是從地下一樓就開始是鋼構？這可以研究一下。

這是立面施工圖 (fig.1)，元素確實不多。我認為比較重要的應該是這個入口的轉折處，還有末端的部分。因為建築本體相當對稱，事實上在圖面上交代完一個區段，也就等同將全部交代完成了。困難的地方是，保留了工藝性的第二次施工部分：在這些 SC 構造柱子上的斬石子。

——

牆剖面等詳圖是我覺得最有趣的一張圖 (fig.14)。中間圓的是鋼柱，上面是一個雨水斗，雨水斗固定在鋼柱中央，然後雨水管接在下頭，走柱子當然合理，但不太確定為什麼選擇這樣的做法，它應該是訂製的，然後在現場做焊接，所以非常好奇它的現場實際狀況。看著這張圖揣想，這根這麼大是什麼？後來才發現是鋼管。所以即便在這些方柱裡的也是圓管。迴廊部分都是圓柱，用圓管的鋼柱滿合理的；

但連方柱裡都用圓管，就挺有趣的，可能那個時代的鋼柱，圓管的價格不會比方管高很多？因為現在，圓管鋼柱的價格一般是相當高的。這邊也可以看到它屋頂的鋼架，整個上面是一個很薄的板，然後上面、周邊很多是用型鋼加角鋼組合而成的收邊鋼構。

南北向剖面圖中也有一個比較詳細的牆壁大樣，可以看到內、外牆就是兩種系統，外部是磚牆；內部是空心磚，達到隔熱、隔音的工程 (fig.4局部擷取)。但是現況的外牆應該不是磚直接裸露，而變成貼磁磚？[2]

2　徐明松老師補充：蓋完之後清水磚牆吐白華，市長高玉樹覺得實在不好看，再加上開幕總統會來，所以下命令全部貼上二丁掛磁磚。

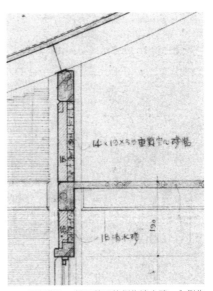

fig.4 局部擷取：標示牆面外側為清水磚、內側為空心磚。

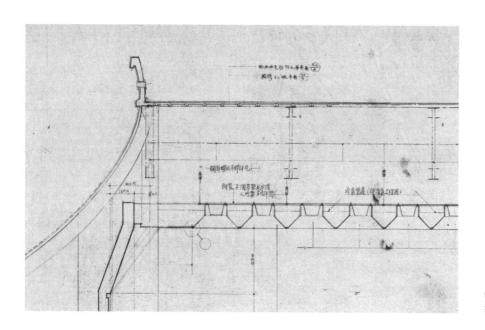

fig.3 局部擷取 1：屋頂可能採用 RC 的預鑄板。

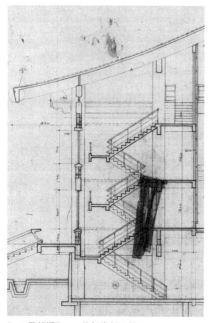

fig.3 局部擷取 2：後舞臺剖面圖。

屋頂女兒牆詳圖 (fig.14 右上)，上面這些弧線的構成，事實上它的放樣也滿簡單的，就是從柱的 line 去抓到每一點，然後包含訂製的落水頭，是比較特殊處理的鋼樑做法，有一點像是箱型樑。當時用鋼構做，真的是滿大膽的。[3]

這張禮堂剖面也有幾個有趣的地方，第一個是 RC 的預鑄樓板 (fig.3 局部擷取 1)，但不太確定後來施工時現場真是如此？用 RC 預鑄板不太可能不漏水，而我知道後來有漏水，所以這點我是滿好奇的。其實用 RC 預鑄板也合理，因為在平面上的規劃，每個東西的模矩能切得很乾淨，所以每件事情都可以用比較快、比較模矩化的方式去做。

3　徐明松老師補充：當時結構設計主要是孫必勝，計算書有相當部分是由漢寅德進行。

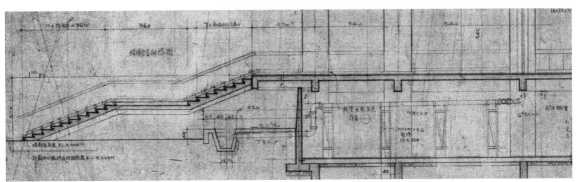

fig.2 局部擷取 1：交代雨水管的配置。

這邊同樣也交代地下室 (fig.3 局部擷取 2) 的關係，包含這個樓梯、跟連續的窗戶，因為沒有用帷幕窗的系統，所以即便是很高聳的窗，也是傳統鋁門窗的做法。

這張圖交代了雨水管怎麼從內部穿越，然後再出來到外部雨水側溝 (fig.2 局部擷取 1)，沒想到他們在設計階段，就做了這個考慮。這裡也有剛剛提到很高聳的正廳窗戶，是用臺鋁，就我印象中，以前臺鋁的鋁合金擠型料是很厚的，承重力比目前的鋁窗品質好很多。

這個是大廳主入口處上掀屋頂的排水 (fig.2 局部擷取 2)，是一個碗狀的剖面，所以處理排水，確實是應該要處理中央這一個區塊。對美式系統來說，是由營造廠把那些更細的部分再繪製出來。

fig.2 局部擷取 2：大廳起翹屋頂排水位置。

南北向剖面圖有剛剛提到的屋頂 (fig.4)，事實上都已經先考慮過分割，所以整個建築體非常的模矩化。

下頁圖是大廳屋頂掀起來的室內 (fig. VI)，兩種曲度之間轉折的區塊，結構系統看起來非常明確，能夠確定的大

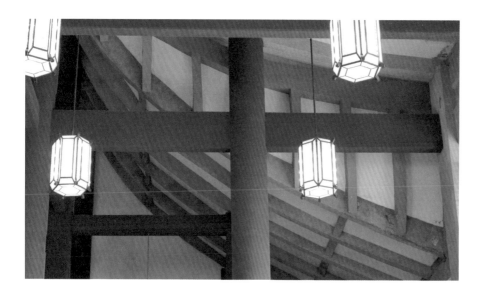

fig.VI：大廳屋頂結構。

fig.VII：大廳屋頂結構。

概是這一個方向應該都是鋼構，但這個垂直向是不是鋼構？我認為好像不是。從剛剛看起來有點變斷面的做法，可能這部分是 RC 樑。但長向部分，就是沿著屋頂的部分 (fig.VII)，應該是 SC 的樑。

———

再來是入口屋頂的曲率 (fig.7)，圖面上剖得非常細，包含每一個高程大概多長，都標示得非常清楚。當然現場肯定有調整的空間，不過圖面上用格子狀的方式做了交代，已經是把很多東西思考得滿清楚的了。

我認為比較困難的地方應該是，屋頂有很多需要增築部分的造型，圖上是寫輕質混凝土，包含一些屋脊角落構造的變化 (fig.6)，這部分大概就是用溫度鋼筋配合造型出來的輕質混凝土。現況看起來雖然是本體結構之外再加一層砂漿，然後再做斬石子，不過結構的老化狀況沒有很嚴重，整體施工品質還是非常好的。

此外，屋簷的造型實在處理得很厲害，它是好幾個方向的造型變化，我猜當時處理時應該是用木頭做一些模型去發展。非常優美的線條，尺寸標得很簡單。圖面上有一個不容易表達的事情是，屋頂端部的輪廓線從實際現場去看，不是完完全全的直角，這一個粗的框和後面部分其實有點進退，又有點斜度上的變化 (fig.VIII)，顯然很多還是需要現場調整的。

fig.VIII：屋頂端部細部設計。

細看剛剛講的結構部分，跟後面增築的部分，說真的不是很好灌，當年的施工團隊真的是滿厲害的，這些部位放到現在來看，大概百分之九十的營造廠沒有辦法做出來。它最複雜的大概都集中在這些區塊，有些看起來很重複，但就都有一點點變化 (fig.6)。

這張屋頂翼角起翹也是一個曲率高程的說明 (fig.9)，說明每個點高程放在什麼位置，表達得滿簡單的。

我在現場，再把一些比較端部的狀況整個看過一次，柱子可能是用清水模去灌，然後再來是在「仕上げ」（Shiage，日語：泥做粉刷）的時候又要非常的精準，因為從陰影看是最容易看出瑕疵，但我真的找不到瑕疵！這麼筆直、曲率這麼完美，這實在是斬石子的最高成就 (fig.i-k)。

端部 (fig.g-h、9) 近看也覺得滿虐待人的，每一個面都要做倒角，而且全部都斬石子，實在是太不可思議了！屋脊線也是一樣的，這邊還有一個勾縫，所以真的是很驚人。這個東西細看之後，真的覺得實在是太嚴苛的工作要求。●

主講人
陳玉霖

關於主講人
- 國立成功大學建築 學士
- 美國哈佛大學設計學院建築 碩士
- 張瑪龍陳玉霖聯合建築師事務所 主持人
- 第十六屆中華民國傑出建築師獎
- 曾實習於西班牙 Francisco Mangado 建築師事務所
- 曾任職波士頓 William Rawn 聯合建築師事務所
- 國立成功大學建築系 兼任講師

PART

THREE

引言

接下來我負責的部分有三個作品：公東高工聖堂大樓是瑞士建築師達興登設計製圖的，猜測是用那套圖直接施工；臺東舊縣議會是呂阿玉建築師在臺灣設計跟製圖；菁寮聖十字架天主堂是德國建築師波姆設計，然後提供部分的施工圖來臺灣，看起來有分兩個階段：第一個階段是許建築師[1] 發展 detail，第二階段則是楊嘉慶建築師。所以這三個案子，我們可以從德國、瑞士跟臺灣三地的細部設計圖面做一些交叉比對，看出三地在觀念上、技術上的差異。

臺東公東高級工業
職業學校聖堂大樓
—————— 圖冊 047—064 頁

聖堂大樓有幾個地方值得注意。首先，達興登建築師利用混凝土的可塑性，做了一些凹槽，使隔熱材完成面是平的 (fig.8 局部擷取 1)，讓後續的防水材更容易鋪設，最後再用一根邊緣鐵件收邊，讓面材得到保護。因此在混凝土澆灌的時候，已經把後續的材料構造及厚度考慮進去。斜屋頂上面也是做了崁入 (fig.8 局部擷取 2)，讓隔熱材能夠齊平。配筋也是這樣，做了相對應的改變。這個案子也用了滿多邊緣的鐵件，像剛才提及的收邊，或者這裡寫

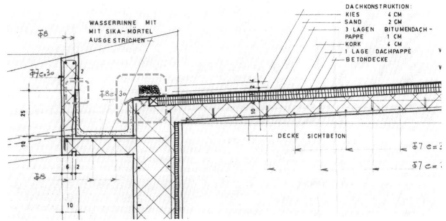

fig.8 局部擷取 1：屋頂細部設計之一。

1　徐明松老師補充：按
　　徐昌志老師的研究，
　　這位許姓女設計師任
　　職早年高雄前鎮的臺
　　灣鋁業公司，曾協助
　　菁寮聖十字架天主堂
　　繪製建築的細部大樣
　　圖，後來才由楊嘉慶
　　建築師接手第二期工
　　程。不確定她有無建
　　築師牌照。

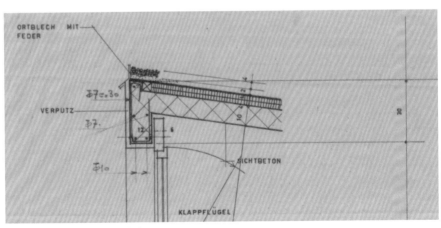

fig.8 局部擷取 2：屋頂細部設計之二。

fig.7 局部擷取 1：聖堂彩繪玻璃窗細部設計。

泛水板（Ortelech mit Feder），讓防水層得到保護，同時水也能夠往外滴。這些鐵件的細部，當時在歐洲已是非常普遍使用的材料。

另外，就是這個案子裡的窗戶設計。首先是深凹窗 (fig.7 局部擷取 1)。在上緣處，它的混凝土是在靠室內側的部分凹入，窗框、開窗基本上跟現在日本或臺灣的清水混凝土開窗是一樣的，差異只在現代的窗框是鋁擠型，所以會在這兩者之間填縫。比較不一樣的是下面：原則上，圖面上的做法是錯誤的，因為不管怎麼填縫，水都會從這個地方滲進去。現在的做法通常是這邊不會凹入，而是讓窗框站在混凝土的上面，而填縫會是在側面。我不確定為什麼這樣設計。它這邊有三公分高差的大洩水坡度，加上牆也很厚，大概用這樣的方式去彌補，或許也有可能是比較潔癖的做法，讓四面是一致的，但

是這已經沒有辦法確認。

這是在聖壇上的高窗 (fig.8 局部擷取 3)，我覺得比較不合理的地方是如果把上下緣的木鑲板一起考慮，這個窗戶基本上是貼在結構的開口之外，所以不管是填縫或者是在防水的性能上，都是比較不可靠的，雖然它在下面另外

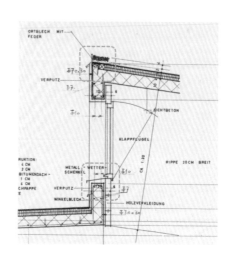

fig.8 局部擷取 3：屋頂及聖堂高窗泛水細部設計。

做了金屬泛水板讓水往外排。因為從室內看無法看到這個窗戶，因此上述的問題也不是美學考量。

比對現況，會發現目前窗戶安裝的位置是相反的，裝到外面去了，所以不確定是發生了什麼事？但是很明顯的，從現況照片看起來，這個窗戶的耐候性是有問題的。

窗戶掛在混凝土開口外面的做法，我們如果看一下下面的樓層（fig.5局部擷取、fig.7局部擷取 1），可以發現建築師有一個設計上的企圖：從立面圖可以看到柱子是被窗戶蓋過去的，這樣的做法可以將水平元素強調出來，水平先於垂直，看起來更接近現代建築水平帶狀窗的觀念。

我認為這是一個美學的要求，讓細部跟著美學思考前進，即便有一些不太合理的地方。

另外一個有趣的地方（fig.7局部擷取 2），

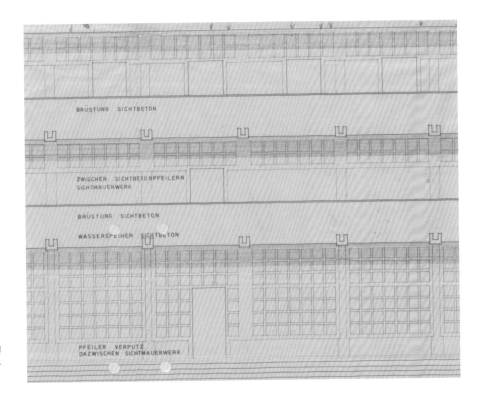

fig.5 局部擷取：一至三樓西向立面圖，安置於牆外的窗戶設計。

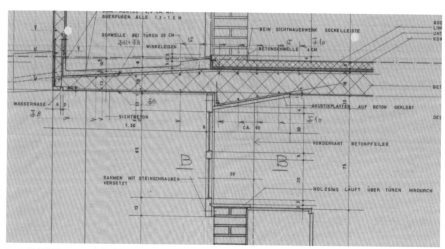

fig.7 局部擷取 2：西向窗戶與走廊洩水細部設計。

臺東舊縣議會

圖冊 065—078 頁

推測因為跨距大，到了外側剪力也變大，所以將結構上需要的樑設計成扁樑，再做一些變形。上面有承重的磚牆，也許也有一點楣樑的效果。看起來建築師完全不想要天花板出現垂直面，這可能是結構技師跟建築師討論後的妥協做法。室內部分讓天花板到這個地方完全是水平線，再加上前面外掛的窗戶，盡量減少垂直元素。另外，我們可以注意到懸挑的樓板有做漸變，漸變一方面是它懸挑力量的自然變化，也可順便做洩水。我覺得這個細部設計滿精彩的。

第二個案子是臺東舊縣議會。這個案子有一個疑問，就是我們手上拿到的圖，是不是全部的圖？有可能是，但是這份圖最前面註名為建照圖，不過在那個年代直接拿建照圖去施工，也是非常普遍的現象，所以如果是這樣的話，這份圖跟前面瑞士建築師畫的圖，形成一個強烈的對比。

如果還記得前一個案子的屋頂防水隔熱材的收邊處理，他的所有防水材質怎麼往下折或往上折，以及他要用什麼樣的收邊都是跟造型有關。相反的，這些思考在這張圖上是不存在的。

fig.4 局部擷取：屋頂詳圖，僅交代防水材料，並無相對應的細部設計。

這套圖（fig.4 局部擷取）裡告訴我們防水隔熱組合的材料，但是他並沒有告訴我們，在邊緣要怎麼處理，所以可以推測全部都要現場的營造廠來決定、用標準的施工法來進行。

我們拿公東高工的 1:20 剖面圖（公東高工篇 fig.10 局部擷取）來比對臺東舊縣議會的 1:30 剖面圖，請注意，在這張基本設計比例的圖說中，達興登建築師在做設計時，已經把想要的細部邏輯在這個尺度上呈現出來。比如說，這邊寫了角鐵（Winkelblech），所以帶有泛水的功能，防水材是崁進牆面的；那這個地方，防水材是會延伸到最邊緣，上面有一個蓋板（Mauerabdeckblech），看起來是金屬。他沒有交代尺寸，但我們知道需要用蓋板蓋著，所以在這個尺度上，建築師已經有把他設計想要的細部，用非常簡單的方式示意交

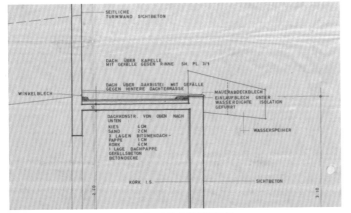

公東高工篇 fig.10 局部擷取：聖堂屋頂防水與細部設計。

代出來。但是上述的想法在臺東舊縣議會的圖說中是不存在的，所以我覺得這兩張圖，跟這兩套圖的比對，可以讓我們知道說，在那個年代歐洲與臺灣兩地對於細部思考的差距。另外也是營建的狀態，這套圖是更依賴現場施工的決定，建築師的控制力沒有到那邊；公東高工的圖則很顯然的，建築師有交代清楚，告訴營造廠要如何蓋房子。

我覺得更有趣之處在於，實際的照片看起來多了滿多圖面上沒有的細部。譬如說，這個窗臺上面的金屬泛水板 (fig.I)，或者是這個保護牆壁上緣的金屬蓋板 (fig.c、d)，這些鐵件在圖面上找不到，但是實際上有施作。所以我們可以推測這些是施工廠商依照當時的施工慣例自行添加的，這是一種可能性；另外可能是建築師現場要求的。總之，圖面所交代的並沒有比現場做出來的還要多。唯一例外的是這個細

fig.II：二樓外側廊道磨石子扶手，現況。

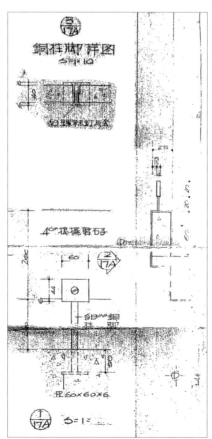

fig.7 局部擷取：二樓外側廊道磨石子扶手銅件詳圖。

fig.I：窗臺金屬泛水板，現況。

部，我想大家都會覺得它非常漂亮，就是欄杆上面出現的磨石子預鑄板。圖面上畫了預埋銅件 (fig.11)，但實際上並沒有交代預埋是怎麼做的？是鑽一個洞？但是這邊不可能鑽洞。總之施工的結果很漂亮。這細部是隱藏在建照圖的剖面裡面 (fig.7 局部擷取)，很小就是了，整套圖就只有這個比較像是細部，跟瑞士建築師或前面丹下健三非常精準的圖面是完全不一樣的。

臺南後壁
菁寮聖十字架天主堂

—————————————— 圖冊 011—028 頁

2　徐昌志，《臺南菁寮聖十字架堂興建過程之研究》（博士論文），新北：淡江大學，2014 年。

接下來是菁寮聖十字架天主堂。關於這個案子的研究非常多，尤其徐老師寄給我這份徐昌志老師的論文[2]之後，我覺得我放《臺南菁寮聖十字架堂興建過程之研究》博士論文的封面就夠了，這是一本非常好讀、內容非常豐富的論文，從前面史料的爬梳、建築圖面的分析，以及作者的詮釋等等，非常詳盡有趣，我覺得我們建築人都應該讀這本論文，所以我才想說到底要分享些什麼？因為幾乎沒有一件事情沒有被含蓋在這部論文裡面。所以我從幾個比較細的地方來跟大家分享。

這個案子第一期的圖面有平、立、剖，寄來臺灣的時候，包含了三張細部設計圖 (fig.16-18)，分別對應了一些基本的位置。可以看到第一張 (fig.16) 是混凝土屋頂，上面另外畫了第二層屋頂，德國的設計是混凝土的屋頂上面用木構造做出了另一層屋頂板。同樣的，旁邊有角鐵讓防水材在頂板邊緣作壓制，還用它來收邊，順便保護防水材跟木板 (fig.16 局部擷取 1)。另外這個位置應該是防蟲網，風會從這裡進出 (fig.16 局部擷取 2)。另外這邊的屋頂是用清水混凝土打上來斜率之後，再做面狀的防水毯，之後用木角材往上抬升，作為泛水之用，這邊交代得很清楚 (fig.16 局部擷取 3)。

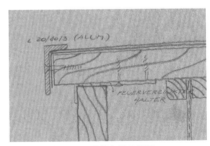

fig.16 局部擷取 1：屋簷上緣大樣圖。

fig.16 局部擷取 2：屋簷下緣大樣圖。

fig.16 局部擷取 3：屋簷與混凝土交接大樣圖。

另外一張屋簷細部圖 (fig.17)，根據徐昌志老師的研究，這幾張圖回到臺灣之後，先到高雄的鋁業公司繪製一套施工的大樣圖。再來是臺灣楊嘉慶建築師事務所繪製的圖，如果我們把圖再放大一點，可以發現這邊緣的鐵件仍然有被畫出來 (fig.20 局部擷取 1)，但是防水材要怎麼結束，並沒有畫 (fig.20 局部擷取

2)，所以這個鐵件被當成是一個轉譯留下來的物件，但可能是因為不了解實際的功能，所以僅僅是在圖面上把形畫出來而已，最後可能還是回到營造廠去做現場的發揮。

另外，我有興趣知道，但是找不到著力點的，是最早波姆好幾張立面圖 (fig.4) 上面都有寫「通風」（Lüftung）兩字的德文註記。按徐昌志老師的研究，這好像是最後要寄出前，臨時加上的註解，但是沒有來得及給明確指示要怎麼做的地方。

這是臺灣自己製作的圖面 (fig.5、9 局部擷取 1、f)。它做了一個百葉，然後外面加

fig.20 局部擷取 1：
聖堂座位區屋簷細部圖，同波姆繪製的圖面（fig.16 局部擷取 1），以金屬泛水板收邊。

fig.20 局部擷取 2：
聖堂座位區屋頂細部圖，僅交代防水材料，並無相對應的細部設計。

上防風板，所以風是從下面進來的。我不太確定這樣的做法是不是符合德國建築師原始的想像？也許他當初也沒有思考這麼多，我覺得這是一個細部概念上接不起來的地方，是臺灣建築師根據「通風」這個字來做的發揮，所以我們也可以去思考可能有別的做法，或是它所謂的「通風」是什麼意思。因為看起來不是兩個材料之間的通風，而是塔的內部通風，我想，也不確定為什麼在這個地方要做通風，因為如果是在歐洲寒帶氣候，是為了避免結露，到了晚上結冰之後，兩個材料會崩開，所以它需要保持空氣的暢通，將結露點控制在某個溫度之間。那看起來不是這樣，這塔的原始設計內部是空的，我本來想像空氣從塔下方流進，從塔上方對流，但在他的設計裡，塔下方是封死的，所以這是我覺得比較納悶的地方。

第二批來臺的圖裡面，有非常詳細的尖塔鋼構跟木構 (fig.8)。這是聖壇上面的金字塔，內側是鋼構，外側是木構，然後最外面再貼上鋁板，但是在這邊也沒有交代通風怎麼做。這張是臺灣轉譯的聖堂尖塔鋼構大樣圖 (fig.9局部擷取2)，與德國來的原圖非常相近，幾乎是一樣的，最後也確實有辦法在拮据的狀況下完成工程。

所以我覺得這個案子最有趣的地方是，圖是在德國畫的，然後先做了部分的圖面，來到臺灣，經過討論告知

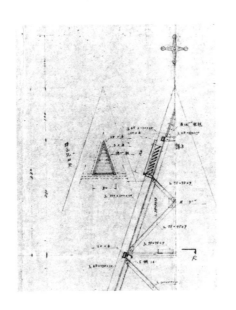

fig.9 局部擷取 1：聖堂尖塔通風大樣圖。

fig.9 局部擷取 2：聖堂尖塔鋼構大樣圖。

後，因地制宜，再製作一套圖，所以
這兩者之間有許多值得研究之處。當
時一定沒有辦法打電話去詢問對方，
所以有很多詮釋的空間。這當中當然
有很多技術上、材料上的問題會產生
衝突，所以也留下很多可以想像跟研
究的空間。●

主講人
陳冠帆

關於主講人
- 國立成功大學土木工程 學士
- 國立成功大學建築（結構組）碩士
- 原型結構工程顧問有限公司 負責人
- 曾任職日本 SDG 構造設計集團（師從渡邊邦夫）
- 曾負責 2010 年上海世博船舶企業館的結構設計與現場監造
- 實踐大學建築系 專家級副教授

引言

今天想跟各位分享，從結構的角度看這些施工圖。我覺得可先定義所謂的「施工圖」這件事。剛剛已提到，美系跟日系施工圖的表達方式有根本的差異，在此提供一些我在日本工作的經驗：「施工圖是施工者能完全理解，並從中依圖去建造的圖，就是所謂的施工圖。」而這裡面，設計者不用做任何解釋，因為施工圖應該交代所有的資訊，包含建築、結構、施工的步驟，甚至假設工程都應該羅列清楚。但有趣的是，施工圖其實不完全等於製造圖（Shop Drawing）[1]，或者說施工圖整合了所有的專業知識，不是製造圖能夠表達出來的，因此施工圖跟製造圖是不一樣的，反而施工圖是更高的位階，它應該具備所有的智慧，所以施工圖是能夠做出建築的「建造說明書」，而且是有智慧的建造說明書。

剛剛提到美系、日系的差異。其實日本的施工圖非常在乎「擬真」，也就是真實的表述跟呈現，美系反而是著重在系統的邏輯，它把很多的工藝

1　施工製造圖（Shop Drawing）是由承包商、供應商、製造商、分包商，或製造人員生產的圖面或圖集。施工圖為施作建築所需的圖面，如平面、立面、剖面，及各處的細部大樣，一般由建築師提供。

分支出去，讓製造商優化產品那件事。日系則是根據歐洲的系統而來，他們認為這才是建築的根本、是建築的源頭，是綜覽全局，結合設計、構造、施工的各面向，我們必須以這樣的角度來解讀後面的圖說。這裡我想先做個結論：

首先，理解施工圖是一個專業，但很可惜，在我接觸過的建商或者營造廠多數根本就不是念建築的，有些還是管理學院出身的，他對圖的理解程度非常低，突然要讓他們看一套圖其實是有困難的，更別說還研究，甚而探索。這個裂痕，在臺灣的設計跟營造體系之間其實是一個非常大的鴻溝，我們這個座談會或許可以引發一些問題。

隨之而來，造成了現在的建築師，特別是年輕建築師不在意施工圖，因為他認為反正工班看不懂，而且也不按圖施工，甚而也做不出來，這是非常可怕的一件事。這產生了一個根本的問題，當我們好好畫一套施工圖，反而發包不出去，而且還讓營造廠找到藉口隨意增加預算，有些建築師因此會覺得那我圖畫得簡單一點，先發包之後再說。

最後，根據上述兩項，結果就是好的施工圖，沒有被傳承下來，導致現在的人開始認為不需要這樣做。

臺中東海大學體育館

圖冊 029—046 頁

東海大學體育館相當簡單，卻可以讀出非常古典的元素，利用一些托樑，還有模擬木構造的語彙，用 RC 重新轉譯了合院建築跟木構造的一個關係，譬如說挑簷的做法 (fig.e)，原本是深出簷的，但 RC 可能會有裂痕，它又做了一個大樑，形成了第二個支撐，這種二重式的支撐在一般設計上是很少見的。

我們先看照片 (fig.b-i)，再來解讀結構系統。這是非常俐落的空間，它用一種短向單跨的 Prototype，然後重複這種山形構造。

另外，可以發現它的小樑（指牛腿，fig.l）是預鑄的，因為它用托樑的方式

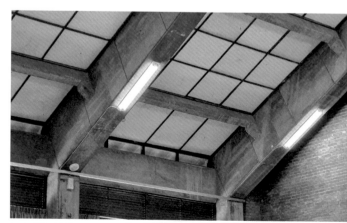

fig.l：室內屋頂。

直接扣上去，整個構架的系統跟大小樑的脈絡幾乎都是桿件式；桿件式就是木構造的做法，RC 的做法是一體澆灌，用模板來控制的一種材料。再看一下圖說，現代建築其實跟力學有很大的關係，譬如說這個單鉸拱的剖面 (fig.6)，畫一個彎矩圖：它的兩側在剛性這邊的抗彎效果大，所以它變成大斷面，到中間又收成小斷面，又變成大斷面，這是一個力量的大跨度空間的設定與變化。

因為體育館是一個山形架構 (fig.7)，它做了一個斷面的漸縮[1]，大斷面變小斷面。屋頂頂端是一個鉸接，所以它是一個單鉸拱。那好處是什麼呢？可以看到鉸接處讓鋼筋這樣穿越，這邊是一個交叉的控制點，RC 是可以做成鉸接的。

另外還有一個有趣的地方，就是游泳池的圖 (fig.9)。張先生的做法就是把施工、結構、圖說整合在一起，所以他的剖面永遠都搭配他的平面系統。這是他整個牆體的構造，其實游泳池兩側就是他的縱向剖面圖，游泳池是有水深高低變化的，然後它的內剖從短的剖到長的，這個擋土牆的結構其實就是整個游泳池的圍牆系統，它的細部直接把結構、構造的表現放在一起，有點護城河的概念。

另外體育館兩側高聳的獨立磚牆也回應了合院建築的造型 (fig.1、2、e、h-i)，似乎是用來箍住內部的山型結構，也算是一道剪力牆，有點加強磚造的概念 (fig.8)。那真正的結構發揮，是這一張 (fig.6-7)，在大跨度的空間裡面所需要的斷面結構性能良好，以及在屋架的控制點，可以讓它的斷面產生變化的一種力學表現。

張先生我感覺是一位大破大立的人，因為他的下一個作品[2]是一個倒傘狀結構，雖然沒有蓋出來，卻相當驚人，也就是說，他的體育館雖然造型簡單，可是他的結構底蘊卻是深厚的。我待會兒講陳仁和建築師時也會再提到這一點。

高雄鳳山肉品市場
圖冊 175—195 頁

看陳仁和的圖會發現他非常可怕，我覺得他是一位類似機器人的設計者，為什麼？他的精準度、放樣、模板全都是數字化，他的空間幾乎是用數字構成的，他把所有的空間座標都計算好，然後作為測量的準尺。

這個案子太經典了，因為他有一個非常詭異的狀況，他的結構甩了一邊：偏心，照理說圓形平面的柱子應出現在圓心放射出來的參考線上，然而它

1　編者按：指大樑由下往上漸縮。

2　編者按：指東海大學學生活動中心計畫案，1958。

的柱位是對不起來的，錯開的。

我的理解是，倘若陳仁和建築師不這麼做，也就是讓豬隻走道有一點轉折的迴向性的話，豬隻會直衝，判斷陳仁和是故意讓它做一個二折，並且讓它的通道由大變小 (fig.2)。另外再用 9 度來分割，9 度分割之後，空間量的寬度是最大的，簡言之，我覺得還是依據動物的習性來做設計，這就形成了一個螺旋式的平面架構。它的結構系統如果不在同一個位置是可以的嗎？我的答案是可以的，因為它叫作筒中筒結構，它的中間利用一個螺旋梯的筒殼，當作一個中心筒，然後一側再塞入一個約略占 1/3 量體扇型的拍賣中心塊體，另外 2/3 的空間柱位是跟著偏心走道落柱，因此就形成一個看似很自由的底層挑空系統。它的結構除做了一個扭動的轉折之外，它的重心也被不均勻地分配，我覺得他在個性這麼精準的控制下，竟然敢做一種好像違背以及扭動跟偏離的設計，其實他的思想是很前衛的。

如果從立面看 (fig.7)，他的整個結構就是中間一個筒，然後上面是樓層，外面是細的立柱，它形成了一個穩定的結構，即便這些立柱不是在同一軸線上，也無妨，因為他用了中間這個環當作三重甜甜圈的構造，所以即便這個環的連樑不是完全直接連進去的，也無妨，因為它已形成一個平面式的剛性穩定，已達到足夠的強度。

另外是這張樑版詳細平面尺寸圖 (fig.18)。為什麼說陳仁和像機器人，老實說這些數字我不確定是什麼，可是我仔細研究，我覺得應該是每一個位置的放樣座標點，也就是說，如果你理解它的數字，模板、配筋、「仕上げ」（泥做粉刷）全部都可以從這些數字裡面找到，他都算好了，已經把這些高高低低全部都算完，而且他的算法我覺得相當厲害，這個等下再看看。這跟他的圖學有關，他的算法是用格子去算，他真是人腦計算機，以手工製圖的方式完成設計，相當可怕，因為只有電腦可以辦到這件事情，所以他應該是一位數字在腦中可以完全自由運作的人，好比玩魔術方塊可以很快完成的人。我一直在解讀這個環狀 (fig.20)，他有標一個 R，應該是半徑，利用尺的進退，做出數字的意義，然後代表什麼意思，然後這一層代表什麼。所以它的模板、鋼筋的長度都會因為你的半徑長度而不同，這些我覺得他都算出來了，這些數字實在是非常的驚人。

而西北—東南向剖面圖 (fig.9)，我的解讀就是扇型拍賣中心屋面有一個甜甜圈的環型格子樑 (fig.2-4)，格子樑外緣要洩水，這個結構設計同時得考慮洩

水的問題。這個同樣也跟放射狀的圓盤的結構力學有關，他是以塔頂的連樑當作這個抗彎矩最大的一個支撐點，然後到後面樑開始有變淺的可能，相當精彩。

　　讀他的圖，老實說是非常不容易，因為他把訊息全部放在上面，我相信如果這套圖拿到今天是發包不出去的。

　　二層樑版平面詳圖也很有趣 (fig.15)，他的底圖有意義。這是對稱軸，我覺得後面的格子是他的尺，我一直在想這個格子，我覺得他是先把尺規跟圓打好，然後兩個再兜在一起考慮，所以你看這個裡面的動作非常多。我解讀得很辛苦，我只能用猜的，我覺得他已經是電腦了，從來沒有看過施工圖可以考慮成這樣的，基本上他非常日本，因為日本在考慮事情是很務實的，他把自己當營造廠在想。●

結語

徐明松

聽完四位對施工圖的深入解說，有一種醍醐灌頂的感覺。

　　個人長時間研究建築史，一直想再深入建築的構造系統，但無奈過去臺灣建築教育的養成已經是美式專業分工的教育系統，我們可能學會了設計，但對房子如何建造，結構、營建、水電、空調等並沒有一個綜合性的了解；這種專業分工的確對更有效率地大量生產是有幫助的，但卻削弱了藝術創作的綜合性體驗。對於我們這種現代化不完整或半調子的國家，這些問題的應對顯得特別困窘。

　　陳冠帆老師今天提的歐式日式系統，似乎就在處理這種「宏觀式」的完整性，有點類似義大利文藝復興以來「文藝復興人」的概念。相信各位的解讀必能起到提醒作用，讓擁有這本書、願意耐心閱讀的朋友，覽卷之餘，有所收穫，甚而豐富自己的建築文化涵養。希望這樣的討論，是我們未來解決問題的開端；我一直深信這塊土地上的人都願意為自己的家鄉貢獻心力，哪怕前面布滿了荊棘。

　　再次謝謝四位老師今天撥空前來，也謝謝現場協助的瑋庭、志鴻與望之。●

圖片出處

座談會影像紀錄：徐明松／攝

賴明正　主講

fig.I：國立臺灣博物館／提供
fig.II-III：賴明正／攝
fig.IV-VI：黃瑋庭／攝

王中胤　主講

fig.I-II、V-VII：王中胤／攝
fig.III-IV：黃瑋庭／攝
fig.VIII：徐明松／攝

陳玉霖　主講

fig.I-II：黃瑋庭／攝

陳冠帆　主講

fig.I：黃瑋庭／攝